100
ORNAMENTAL
ALPHABETS

100 ORNAMENTAL ALPHABETS

Selected and Arranged by

DAN X. SOLO

from the Solotype Typographers Catalog

DOVER PUBLICATIONS, INC. · NEW YORK

Copyright

Copyright © 1995 by Dover Publications, Inc.
All rights reserved under Pan American and International Copyright Conventions.

Published in Canada by General Publishing Company, Ltd., 30 Lesmill Road, Don Mills, Toronto, Ontario.
Published in the United Kingdom by Constable and Company, Ltd., 3 The Lanchesters, 162–164 Fulham Palace Road, London W6 9ER.

Bibliographical Note

100 Ornamental Alphabets is a new work, first published by Dover Publications, Inc., in 1995.

DOVER *Pictorial Archive* SERIES

Library of Congress Cataloging-in-Publication Data

100 ornamental alphabets / selected and arranged by Dan X. Solo ; from the Solotype Typographers catalog.
 p. cm. — (Dover pictorial archive series)
 ISBN 0-486-28696-7 (pbk.)
 1. Type and type-founding—Display type. 2. Printing—Specimens.
3. Alphabets. 4. Decoration and ornament. I. Solo, Dan X. II. Solotype Typographers. III. Series.
Z250.5.D57A14 1995
686.2′24—dc20 95-6215
 CIP

Manufactured in the United States of America
Dover Publications, Inc., 31 East 2nd Street, Mineola, N.Y. 11501

Alfama

ABCDEFGH
IJKLMNOPQ
RSTUVW
XYZ

abcdefghijklmn
opqrstuvwxyz

(&;!?)

$1234567890

ALGERIAN

AABCDEFG

HHIJKKLMM

NNOPQRRSS

TUVWXYZ

(&,!?)

$1234567890

ALGERIAN PLAIN

AABCDEFG
HHIJKKLMM
NNOPQRRSS
TUVWXYZ

&$

1234567890

Algonquin Open

ABCDEFGHIJKL
MNOPQRSTU
VWXYZ

abcdefghijklmn
opqrstuvwxyz

1234567890

4

Altro

ABCCDEFGG

HHIJKLMNOPQ

RSSCTUVW

XYZ&;?!

abcdefghijklm

nopqrstuvwxyz

1234567890

AMBELYN SHADED ITALIC

ABCDEFGHI

JKLMNOPQR

STUVWXYZ

&,.!?$

1234567890

Anglo

ABCDEFGHI
JKLMNOPQRS
TUVWXYZ&

abcdefghijklm
nopqrstuvwxyz

$1234567890

Announcement Italic

ABCDEFGHI
JKLMNOPQRST
UVWXYZ

abcdeffgghijklmno
pqrstuvwxyz

BGDGMNP
RTVW

1234567890&;!?

Art Gothic

ABCCDEEFGHhIJK
LCMNOPQR
RSSTGUVWXYZ

abcdeefghijklmmn
opqrsstuvwxyz

$1234567890¢ (&;!?)

BARB

A B C D E
F G H I J
K L M N O
P Q R S T U
V W X Y Z

Bernhard Fashion

A A A B C D E
E E F G H I J K L
M N N O P Q R
S S T U V W
W X Y Z & ; ! ?

a b c d e f g h i j k l m
n o p q r s t u v w x y z

1 2 3 4 5 6 7 8 9 0 $

BIG TOP

ABCDEFG
HIJKLMNO
PQRSTUV
WXYZ

&

1234567890

Birmingham

AABCDEFGHI
JKLMNOPQRRS
STUVWXYZ

abcdeefghijklmno
pqrsstuvwxyz

&;!?

1234567890

Bowl

ABCDEFG
HIJKLMNOP
QRSTUVW
XYZ&

abcdefghijkl
mnopqrst
uvwxyz

$1234567890

BRACELET

ABCDEFG
HIJKLMN
OPQRSTU
VWXYZ

&,.!?$

1234567890

Buddha

ABCDEFG
HIJKLMNO
PQRSTUV
WXYZ

abcdefghi
jklmnopqrst
uvwxyz

Canterbury

ABCDEFGHIJKLMN
OPQRSTUVWXYZ

abcdefghijklmn
opqrstuvwxyz

$1234567890¢(&;!?)

Card Text

ABCDEFGHI

JKLMNOPQR

STUVWXYZ

&

abcdefghijklmnop

qrstuvwxyz

1234567890

Carmencita

ABCDEFG
HIJKLM
NOPQRSTU
VWXYZ

a b c d e f g h i j k l m n

o p q r s t u v w x y z

CARNIVAL OPEN

ABCDEFGH
IJKLMNOP
QRSTUVW
XYZ

(&;!?$¢%)
1234567890

Chancel Mod

AABCDEFGHIJ
KLLMNOPQRSTT
UVVWWXYZ

{&:!?}

abcdefghijklmnop
qrrstuvvwwxyz

$1234567890

Charleston

ABCDEFGHIJ
KLMNOPQ
RSTUVWXYZ
&
abcdefghijk
lmnopqrstuv
wxyz
$1234567890

CHICKADEE TOOLED

ABCDEFG
HIJJKKLM
NOOPQRR
STUVW
XYZ
(&;!?$)

1234567890

CIRCUS

ABCDEFGHI
JKLMNOPQR
STUVWXYZ

&,;!?

$1234567890¢

CIRCUS WAGON

ABCDEFGHI

JKLMNOPQR

STUVWXYZ

(&;!?)

$1234567890¢

Cirrous

A B C D E F G H I
J K L M M N N
O P Q R R S T U V
W X Y Z & ; ~ ! ? $

a b c d e f g h i j k l m
m n n o p q r s t u v w
x y z

1 2 3 4 5 6 7 8 9 0

Columbus

ABCDEFGH
IJKLMNOPQR
STUVWXYZ

abcdefghijklmn
opqrstuvwxyz
(&;!?)

$1234567890¢

Columbus Black

ABCDEFGH
IJKLMNOPQR
STUVWXYZ

abcdefghijklmn
opqrstuvwxyz
(&;!?)

$1234567890¢

CONCAVE CONDENSED

ABCDEFGHI
JKLMNOPQRS
TUVWXYZ

(&,;!?)

$1234567890

CONCAVE EXTRA CONDENSED

ABCDEFGHI

JKLMNOPQR

STUVWXYZ

(&.!?)

$1234567890¢

DAISY DELIGHT

AABBCDDEF

FGHHIJKKLL

MNNOPPQRR

SSTTUUVVW

XYYZ (&;!?)

$1234567890¢

DAISY RIMMED

AABBCCDDE
FFGHHIJKKLL
MNNOPQRRSS
TTUUVVW
XYYZ (&;!?)

$1234567890¢

DANGERFIELD

ABCDEFG
HIJKLMNO
PQRSTUV
WXYZ

(&;!?)

Dante Sans Light

ABCDEFGHIJ
KLMNOPQRST
UVWXYZ

abcdefghijklmnop
qrstuvwxyz

1234567890

DESDEMONA

ABCDEFGHI
JKLMNOPQ
RSTUVWXYZ
(&;!?)
$1234567890

DeVinne Ornamented

ABCDEFGHI
JKLMNOPQR
STUVWXYZ

abcdefghijklm
nopqrstuvw
xyz [&;!?]

$1234567890¢

DOM CALLIOPE

ABCDEFGHIJ

KLMNOPQ

RSTUVWXYZ

&

1234567890

Ebony

ABBBCDEFG
HIJKLMNOP
QRSTUVW
XYZ&;-!?
abccdeefghij
klmnopqrss
ttuvwxyz
1234567890

Ecclesiastic

ABCDDEF

GGHIIKLMN

OOPQRSTU

VWXYZ

&

abcdefghijklm

nopqrstuvwxyz

$1234567890

Elmo Outline

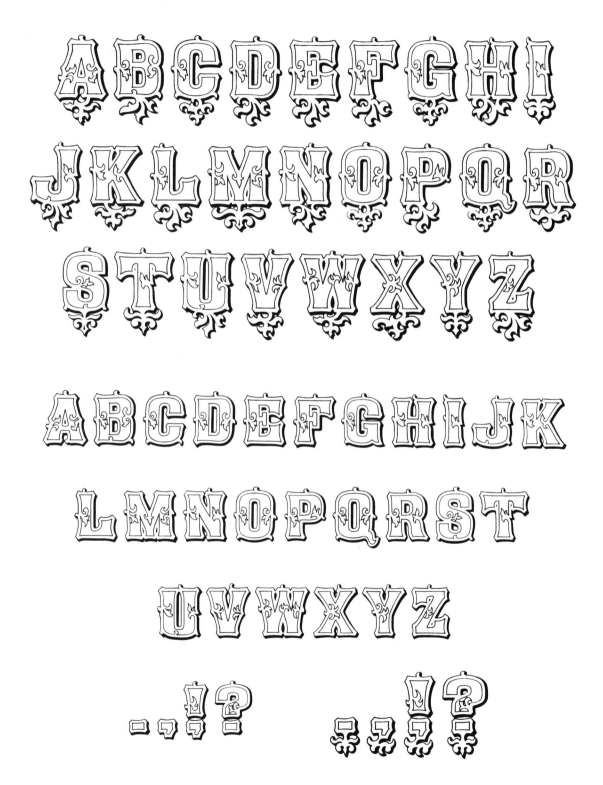

Elmo Solid

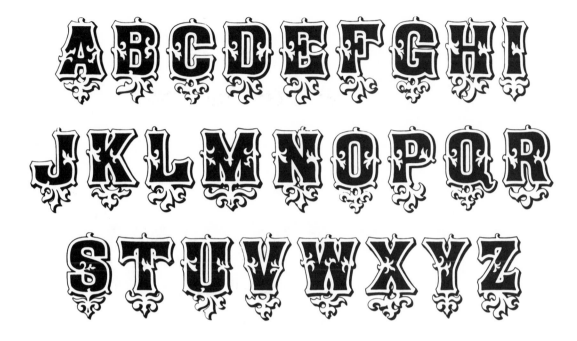

ABCDEFGHI
JKLMNOPQR
STUVWXYZ

ABCDEFGHIJK
LMNOPQRST
UVWXYZ

!?.,!?

EPITAPH SOLID

ABCDEFGH
IJ
KLMNOPQ
RS
TUVWXYZ

Eureka

ABCDEFGHIJ
KLMNOPQRST
UVWXYZ

ABCDEFGHIJKL
MNOPQRSTU
VWXYZ

1234567890

43

ABBCD DEEF
GGHHIIJJKK
LLMMNOP
QRRSSTUVW
XYZ

abcdefghijklmnopqrst
uvwxyz&1234567890

$

Fantasies Etrusques

ABCDEFGH
IJKLMNOP
QRSTUVW
XYZ

abcdefghijkl
mnopqrstu
vwxyz

Fina Uncial Light

ABCDEFGHIJK
LMNOPQRST
UVWXYZ

aAbcdefghijkl
MNOpqrstt
uvwxyz

ÐOE

1234567890$¢%

Fina Uncial

ABCDEFGHIJK
LMNOPQRS
TUVWXYZ

aAbcdefghijkl
MNOpqRstt
uvwxyz

& eThF

1234567890$%

Fina Uncial Inline

ABCDEFGHIJK
LMNOPQRS
TUVWXYZ

aAbCDEFGhijkl
MNOpQRStt
UVWXYZ

&ЄThff

1234567890$¢%

Fleischmann Textura

ABCDEFGHI
JKLMNOPQR
SCUVWXYZ

&

abcckchdefghijklmn
opqrstubwxyz

1234567890

FONTANESI BLACK

ABCDEFG

HIJKLM

NOPQR

STUV

WX

YZ

12345678

* 90$& *

FRANCINE

ABCDEFG

HIJKLMN

OPQRSST

UVWXYZ

Galathea

ABCDEFGH
IJKLMNOP
QRSTUVW
XYZ

abcdefghijk
lmnopqrst
uvwxyz
1234567890

GARLAND

ABCDEF

GHIJKLM

NOPQ

RSTUVW

XYZ

Giraldon Italic

ABCDEFGHI
JKLMNOPQR
STUVWXYZ
(&,:!?)

abcdefghijklmn
opqrstuvwxyz

$1234567890¢

Goudy Text Inline

ABCDEFGH

IJKLMNOP

QRSTUV

WXYZ

abcdefghijklmnop

qrstuvwxyz

&,!?$1234567890

Hobo Light

ABCDEFGHIJ
KLMNOPQRS
TUVWXYZ&

abcdefghijklmn
opqrstuvwxyz

1234567890$

JOPLIN RAG

ABCDEFGHIJ

KLMNOPQ

RSTUVWXYZ

(&;!?)

$1234567890

KICKAPOO

ABCDEFGHI

JKLMNOPQR

STUVWXYZ

(&;?!)

$

1234567890

Kitterland

ABCDEFGHIJ
KLMNOPQRST
UVWXYZ
(&;?!)
aabcdeffghijkl
mnopqrstuv
wxyz
1234567890

KOBE

ABCDEFGHI
JKLMNOP
QRSTUV
WXYZ

&;!?$

1234567890

LATTICE

ABCDEFGH
IJKLMN
OPQRSTUV
WXYZ
&:!?$
1234567890

LAUREL

A B C D E F

G H I J K

L M N O P

Q R S T U V

W X Y Z

LIGHTFOOT

A B C D D E E
F F G H I J K L L M
N N O O P P Q
R S S T T U V W X
Y Z

CH LA PP RS

63

Magnet

ABCDEFGHIJKL
MNOPQRSTUVW
XYZ&

abcdefghijklmno
pqrstuvwxyz

1234567890$

Markus Roman

ABCDEFGHI
JKLMNOPQRS
TUVWXYZ&

abcdefgghijklmno
ppqrstuvwxyz

1234567890

Meistersinger

ABCDEFGHIJ
KLMNOPQRST
UVWXYZ

abcdefghijklmno
pqrstuvwxyz

1234567890 (&;!?)

Michel

ABCDEFGH
IJKLMNOPQR
STUVWXYZ

abcdefghijk
lmnopqrst
uvwxyz

&

1234567890$

Mirabeau

ABCDEFGHIJ
KLMNOPQ
RSTUVWXYZ

abcdefghijklmn
opqrstuvwxyz

(&;!?)

$1234567890

Mirabeau Fancy

AA B C D E F G
H I J K K L L M
N O P Q R R S T
U V W X Y Z

ABCDEFGHIJKLM
NOPQRSTUVWXYZ

$1234567890 (&;?!)

MOLE FOLIATE

ABCDEFG

HIJKLMNO

PQRSTUV

WXYZ&

1234567890

MONOPOL

ABCDEFGHI
JKLMN
OOPQRSTU
VWXYZ
&;!?$

1234567890

MOXON

AABCDEFG

HIJKLMM

NOPQRSTU

VWXYZ

(;!?$¢)

1234567890

Oakwood

ABCDEFG
HIJKLMNOP
QRSTUVW
XYZ (&;!?)

abcdefghijklmn
opqrstuvwxyz

$1234567890¢

OLD DUTCH

ABCDEFG
HIJKLMN
OPQRSTU
VWXYZ
&C-!?$

1234567890

OLD VIC NO. 2

ABCDEFGHI
JKLMNOPQR
STUVWXYZ
(&;!?)

$1234567890¢

OPERETTA

ABCDEFG
HIJKLM
NOPQRST
UVWXYZ

123
4567890

OPULENT LIGHT

AAAAA BCC

DDEE FFGG GHHHH III

JKKK LLLLMMNN

OOOO PQQQRRRSSSS

TTTTTUVVWWW

XYZZ&;?!()

$$1234567890¢¢

OPULENT BOLD

A A A A A A B C C

D D E E F F G G H H H H I I I

J K K K L L L M M N N

O O O P Q Q R R S S S S

T T T T U V V W W W

X Y Z Z &;?!

$1234567890¢

PARLOUR

ABCDEFG
HIJKLMN
OPQRSTU
VWXYZ&

1
234
567890

PERICLES

ABCDEFGH
IJKLMNOP
QRRSTUVW
XYZ&

1234567890

Persian

A B C D E F G

H I J K L M N

O P Q R S T U

V W X Y Z

a b c d e f g h i j k l

m n o p q r s t u

v w x y z

Poynder Condensed

ABCDEFGHIJKL
MNOOOPQRST
UVWXYZ&

abcdefghijklmn
opqrstuvwxyz

1234567890

Poynder Elongated

ÆBCDEFGHIJKLM
NOPQRSTUVWXYZ

abcçdefghijklmn
opqrstuvwxyz

&:!?

1234567890$

Preciosa

A B C D E F G
H I J K L M N O
P Q R S T U V
W X Y Z

a b c d e f g h i j
k l m n o p q r s ſ t
u v w x y z

Précis Slim

ABCDEFGHIJKLM
NOPQRSTUVWXYZ

aabcdefghijklmn
opqrrstuvwxyyz

&

1234567890

PUFFIN

ABCDEFGHIJ
KLMNOPQRS
TUVWXYZ

(&;!?)

$1234567890¢

QUEEN

ABCDEFGH

IJKLMNOPQ

RSTUVW

XYZ

1234567890

Recherche No. 2

ABCDEFGH
IJKLMNOPQu
RSTUVW
XYZ

abcdefghijklmno
pqrstuvwxyz

1234567890

Roberta

ABCDEFGGHIJJ
KLMNOPQRSTUU
VWWXYZ&

abcdeffghijklmno
pqrstuvwxyz

$1234567890¢

Roberta Italic

AaBCDEFGHIJK

LMMNOPQRS

TUVWXYZ&

abcdefghijklm

nopqrstuvwxyz

1234567890$

ROMERO

ABCDEFGH

IJKLMNOPQ

RSTUVW

XYZ

1234567890

Rustikalis Bold

ABCDEFGHIJ

KLMNOPQRS

TUVWXYZ

&;!?

abcdefghijkl

mnopqrstu

vwxyz

$1234567890

Rustikalis Light

ABCDEFGHIJKL
MNOPQRSTUVW
XYZ&:!?

abcdefghijklmn
opqrstuvwxyz

$1234567890

Saxon

ABCDEFGHIJKL

MNOPQRSTU

VWXYZ&;!?

abcdefghijklmnop

qrstuvwxyz

1234567890

SPRING GLADE

ABCDEFG
HIIJKLMMN
OPQRSTU
VWXYZ

(&.,;!?)

1234567890

SUNDANCE

ABCDEFG
HIJKLMNO
PQRSTUV
WXYZ&

1234567890

SUNDANCE DECORATED

ABCDEFG
HIJKLMNO
PQRSTUV
WXYZ

&

1234567890

SYLVAN

ABCDEFGH
IJKLMNOPQR
STUVWXYZ

&

$1234567890

Tropicana

A B C D E F G H
I J K L M N O P
Q R S T U V
W X Y Z

a b c d e f g h i j k l m
n o p q r s t u v
w x y z

1 2 3 4 5 6 7 8 9 0

Wedgwood

ABCDESGHIJK
LMNOPQRSTUV
WXYZ

abcdefghijklmn
opqrstuvwxyz

1234567890